王羲之十七帖

中国碑帖高清彩色精印解析本

张程 编

浙江古籍出版社

图书在版编目（CIP）数据

王羲之十七帖 / 张程编. —— 杭州 : 浙江古籍出版
社, 2023.11

（中国碑帖高清彩色精印解析本）

ISBN 978-7-5540-2730-1

Ⅰ.①王… Ⅱ.①张… Ⅲ.①草书–书法 Ⅳ.
①J292.113.4

中国国家版本馆CIP数据核字（2023）第190827号

王羲之十七帖

张程 编

出版发行	浙江古籍出版社	
	（杭州体育场路347号 电话：0571-85068292）	
网 址	https://zjgj.zjcbcm.com	
责任编辑	潘铭明	
责任校对	张顺洁	
封面设计	墨点字帖	
责任印务	楼浩凯	
照 排	墨点字帖	
印 刷	湖北金港彩印有限公司	
开 本	889mm×1230mm 1/16	
印 张	2.5	
字 数	32千字	
版 次	2023年11月第1版	
印 次	2023年11月第1次印刷	
书 号	978-7-5540-2730-1	
定 价	22.00元	

如发现印装质量问题，影响阅读，请与印刷厂联系调换。

简　介

　　王羲之（303—361），字逸少，琅邪临沂（今属山东）人，后徙居会稽山阴（今浙江绍兴）。历任秘书郎、宁远将军、江州刺史、右军将军、会稽内史等职。世称王右军，又称王会稽。曾师从卫夫人学习书法，他在汉魏质朴淳厚书风的基础上博采众长，开创了妍美、清新的新书风。梁武帝《古今书人优劣评》云："王羲之书字势雄逸，如龙跳天门，虎卧凤阙，故历代宝之，永以为训。"王羲之传世书迹有《兰亭序》《丧乱帖》《孔侍中帖》《姨母帖》《十七帖》《黄庭经》《东方朔画赞》等，多属后人摹本。

　　《十七帖》据考为王羲之写给益州刺史周抚的一组信札，是唐太宗李世民搜集到的藏品，贞观年间被裱为一卷，因卷首有"十七日"字样而得名。此帖笔法严谨，点画顾盼，章法生动，疏密有致，在传世的王羲之草书作品中最为著名，是学习今草的上佳范本。此卷真迹早佚，有刻本传世，共 29 帖。本书以清代姜宸英藏本（即今"上野本"）为底本，彩色精印，以飨读者。此刻本原缺 10 行，所缺内容以其他刻本补齐。

一、笔法解析

1. 方圆结合

《十七帖》用笔方圆结合，顿挫有力，点画简洁，线条凝练。方笔刚健、果决，圆笔柔韧、流畅，刚柔相济，相得益彰。

看视频

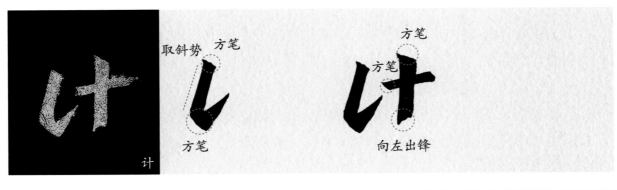

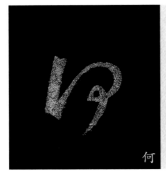

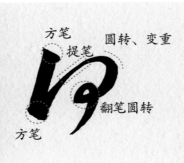

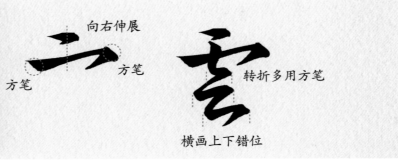

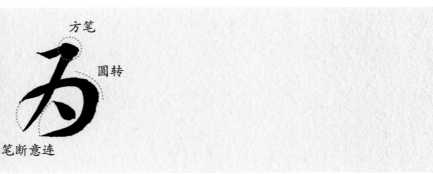

2. 横向连带

《十七帖》中笔画的横向连带多用圆转，转向时应调整笔锋，行笔流畅，提按转换自然，使线条圆劲有力。

看视频

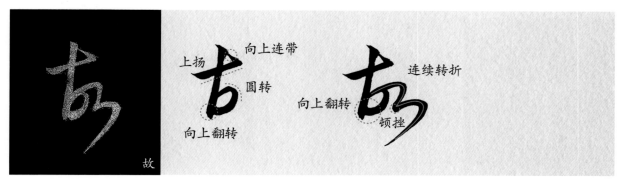

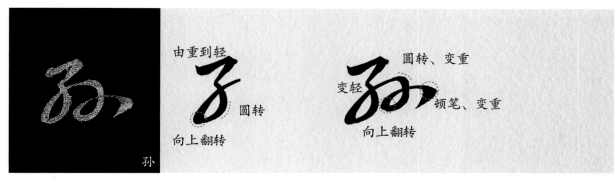

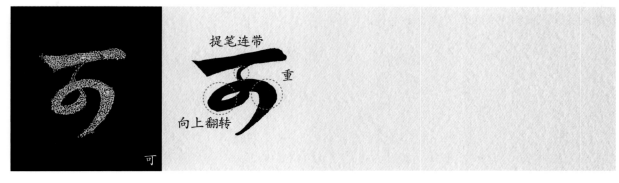

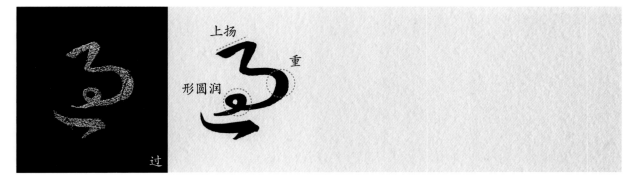

3. 纵向连带

《十七帖》中笔画的纵向连带有转有折，很多连续转折一笔书就，注意用笔应方圆结合，提按有轻重变化，避免雷同。

看视频

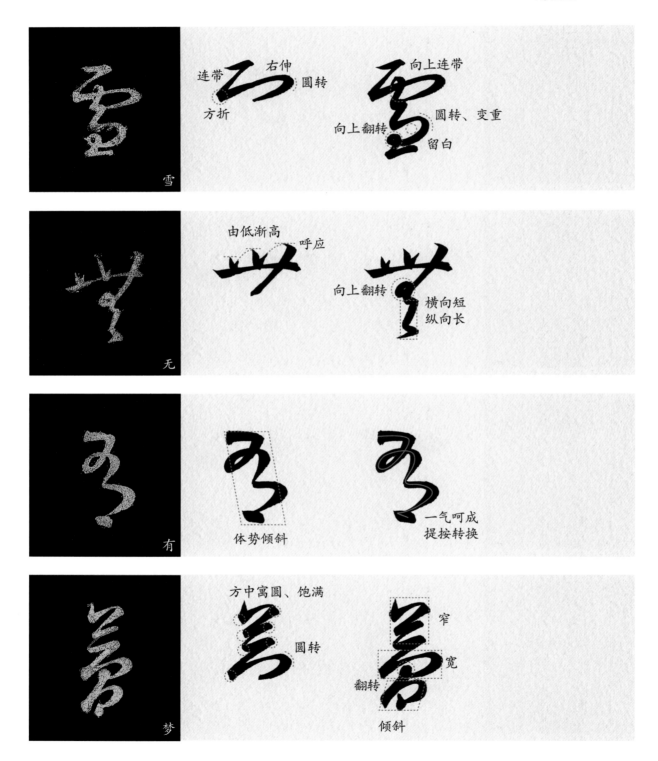

4. 顾盼呼应

草书笔画简洁，常用点代替其他笔画。《十七帖》中点的形态变化丰富，书写时应注意笔势呼应，前后顾盼。

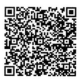

看视频

二、结构解析

1. 端庄平正

《十七帖》整体风格冲和典雅，不激不厉，字形结构多端庄平正，呈现出中正平和的气象。

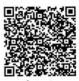

看视频

2. 横向取势

《十七帖》虽然已脱离章草，属于今草，但仍有章草横向取势的意趣，许多字结构宽博，格调高古。

看视频

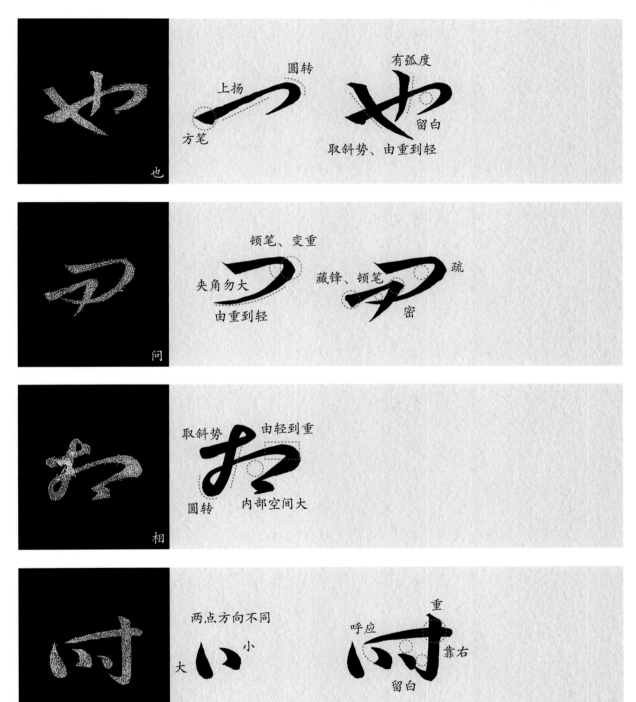

3. 纵向取势

《十七帖》中的字并非一味写扁，而是因字立形。部分字形取纵势，既符合字形特点，形成了字形的纵、横对比，又强化了一行字的纵向联系，使行气更为贯通。

看视频

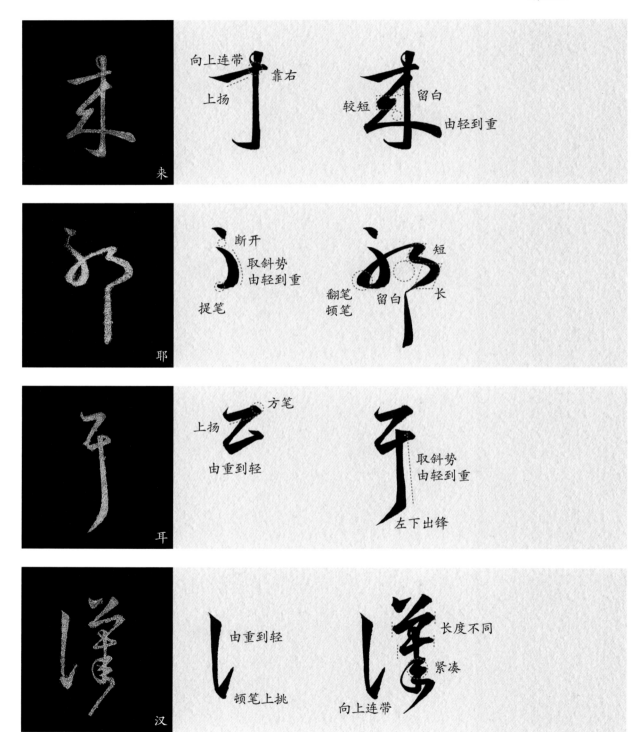

4. 欹正相生

草书结构因势而生，变化多端，或欹或正，或动或静，使字的重心有所偏侧，字的形态变化丰富。

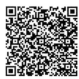
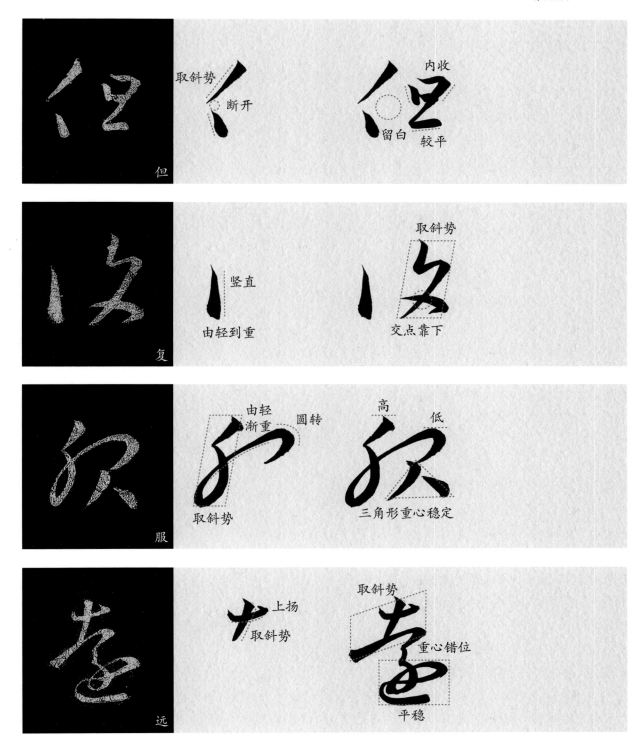

9

三、章法与创作解析

在篆、隶、楷、行、草五种书体中，草书是最具抽象性的书体，也是最具抒情性和表现力的书体。草书分为章草、今草（小草）、狂草（大草）。《十七帖》属于今草范畴，是传世草书中的经典名作，章法布局轻松写意、错落有致，时而紧密无间，时而宽绰有余，颇有"大珠小珠落玉盘"的节奏感。帖中字与字之间虽然以独立为主，但笔势连绵不断，前后呼应，行气贯通。

右边这幅作品，书者以《十七帖》的风格为主要基调，同时融入了孙过庭《书谱》的笔意。《书谱》是继承王羲之草书风格的另一小草名作，可以作为《十七帖》的补充学习资料和创作参考范本。作品内容节选自王羲之《题卫夫人〈笔阵图〉后》，文本内容与作品风格相契合。作品形式采用了时下比较多见的拼接方式，用三条小横幅拼接成一件中堂，正文用仿古色蜡染宣纸，上下衬以白色宣纸，顶部用较大的方形闲章点缀，与大面积的白色产生虚实对比。整体的浅色调突出了作品的雅致与书卷气。

因为《十七帖》为刻帖，墨迹中的细节有所丢失，所以取法《十七帖》的作品应更加注重轻重缓急的对比，加强墨色的变化。如第一条横幅第三行下部和第五行上部相对较轻，与两侧较重的墨色形成了虚实对比。作品大多数字相对独立，但笔断意连，每一行的长度根据行文的节奏自

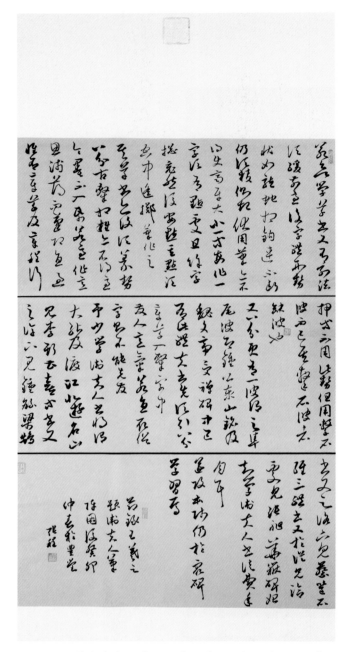

张程　草书中堂　节录王羲之《题卫夫人笔阵图后》

然断开，形成不规则的留白，与古人的尺牍类似。留白的地方以闲章适当点缀，可以使画面颜色更丰富，同时还可起到平衡轻重、补救瑕疵的功能，如第二条横幅第三行末字"也"，落笔位置稍靠左，右侧空白稍多，因此加盖一枚小闲章补白。闲章宜少而精，避免拥挤。落款字体略小，占据一小块独立空间，形成较规整的块面，与正文形成大小、疏密的对比。

想要创作出一幅好的书法作品，尤其是草书，不仅需要扎实的基本功，还需要有与作品相符的情感或情绪相配合，正如孙过庭在《书谱》中所言的"神怡务闲""感惠徇知"。《十七帖》是信札，书家的书写状态较为从容淡定，不激不厉，心中所想从笔下缓缓流出，跃然纸上，因此作品不仅体现了王羲之书法"妍美流便"的特点，也展现出王羲之从心所欲而不逾矩的高妙境界。创作前调整好情绪，再充分满足"时和气润""纸墨相发"等条件，会有助于创作出好的作品。

郗司马帖　十七日先书。郗司马未去。即日得足下书。为慰。先书以具示。复数字。

逸民帖　吾前东。粗足作佳观。吾为逸民之怀久矣。足下何以

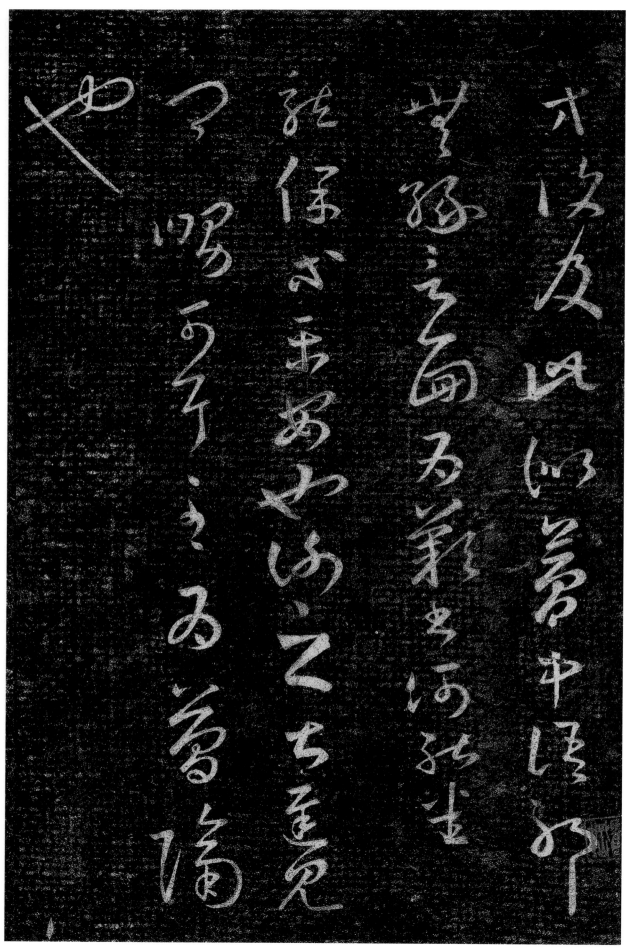

方复及此。似梦中语耶。无缘言面为叹。书何能悉。

龙保帖　龙保等平安也。谢之。甚迟见卿舅可耳。至为简隔也。

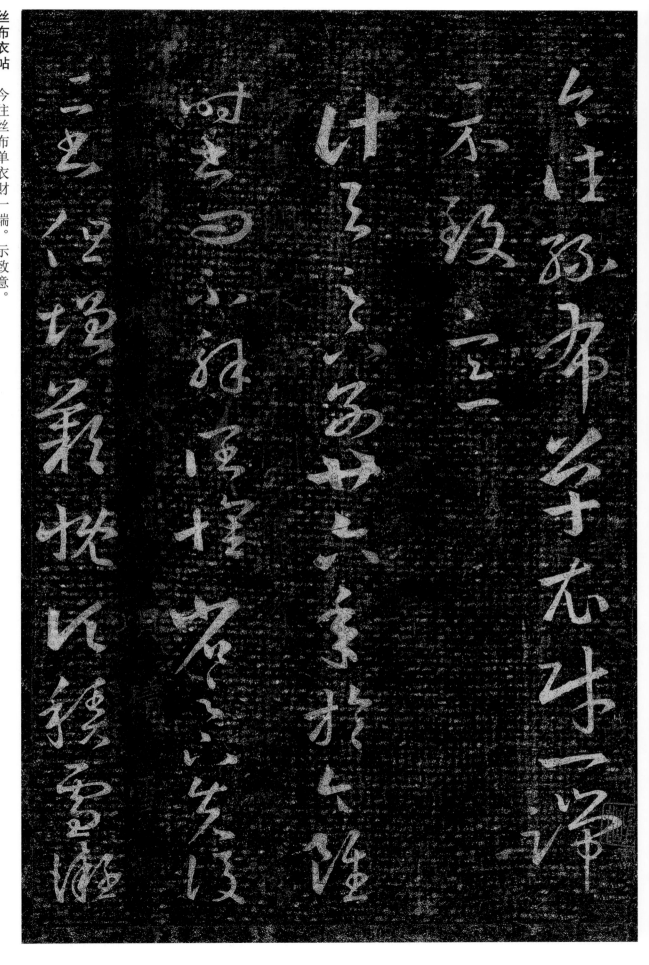

丝布衣帖 今往丝布单衣财一端。示致意。

积雪凝寒帖 计与足下别廿六年。于今虽时书问。不解阔怀。省足下先后二书。但增叹慨。顷积雪凝

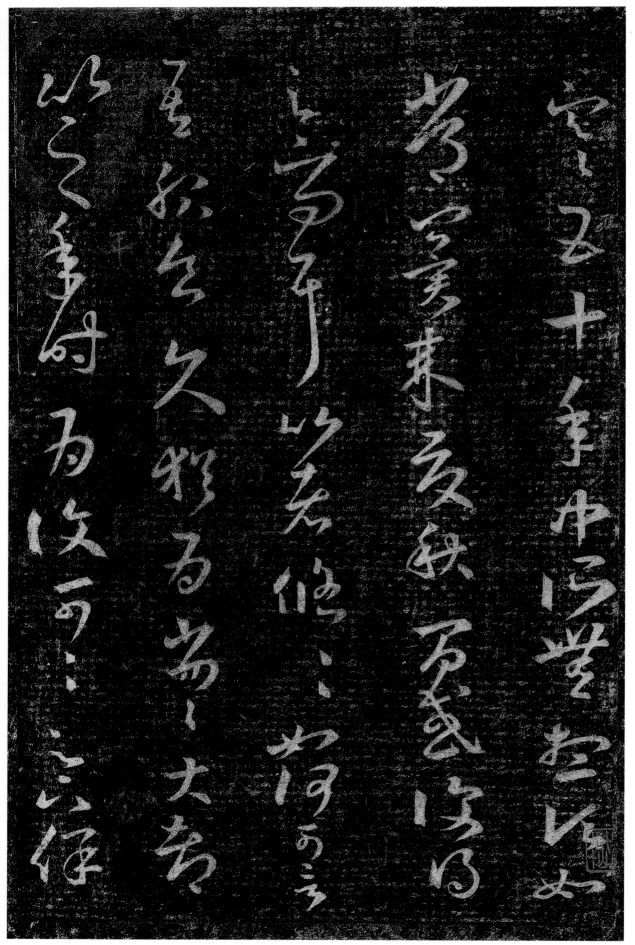

寒。五十年中所无。想顷如常。冀来夏秋间。或复得足下问耳。比者悠悠。如何可言。

服食帖

吾服食久。犹为劣劣。大都比之年时。为复可可。足下保

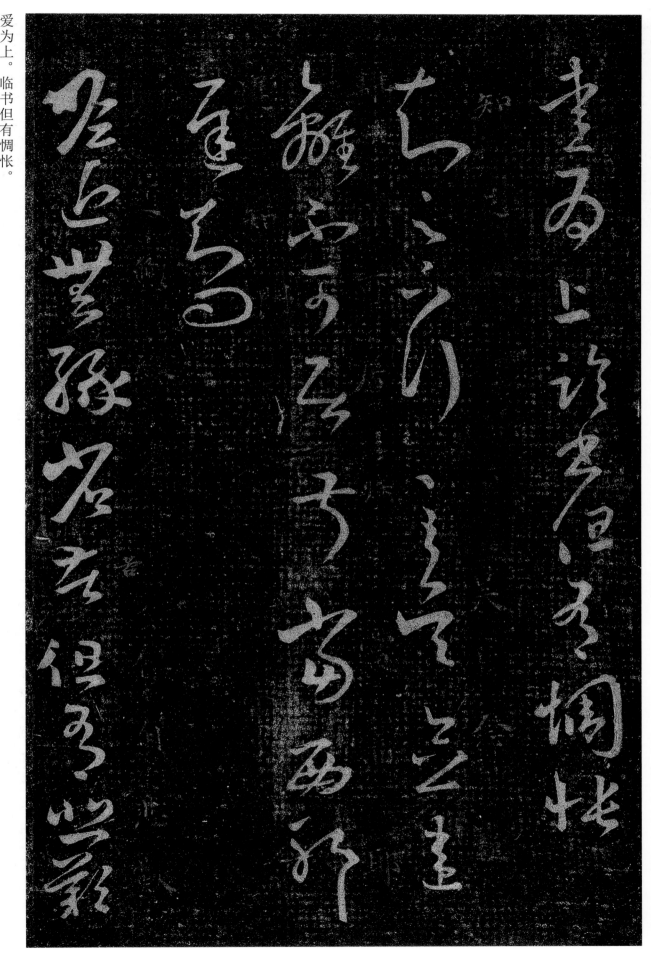

爱为上。临书但有惆怅。

知足下帖 知足下行至吴。念违离不可居。叔当西耶。迟知问。

瞻近帖 瞻近无缘省苦。但有悲叹。

足下小大悉平安也。云卿当来居此。喜迟不可言。想必果言。苦有期耳。亦度卿当不居京。此既避。又节气佳。是以欣卿来也。

此信旨

16

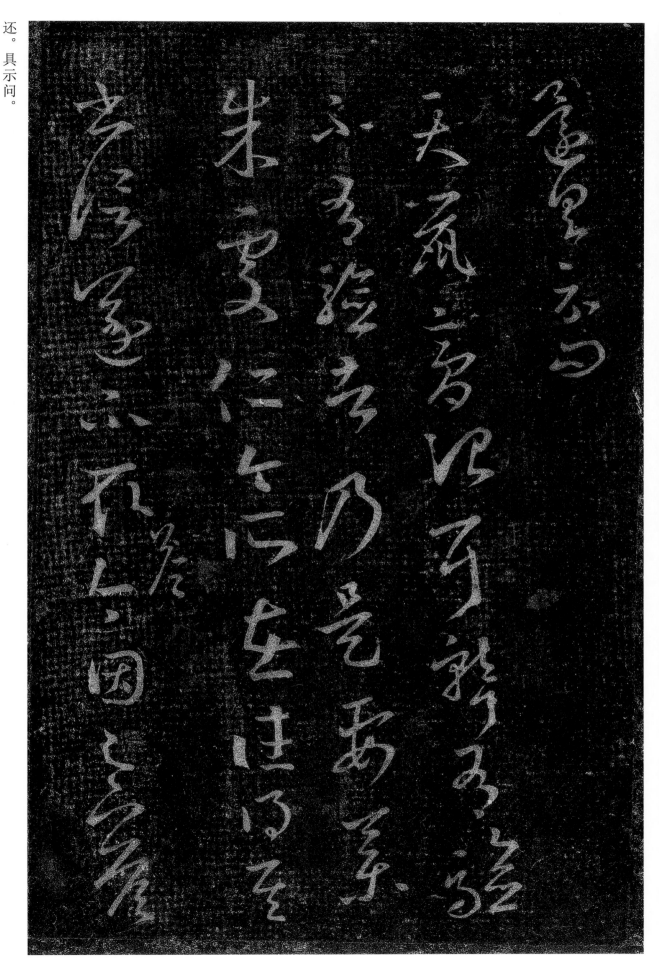

还。具示问。
天鼠膏帖 天鼠膏治耳聋。有验不。有验者乃是要药。
朱处仁帖 朱处仁今所在。往得其书。信遂不取答。今因足下答

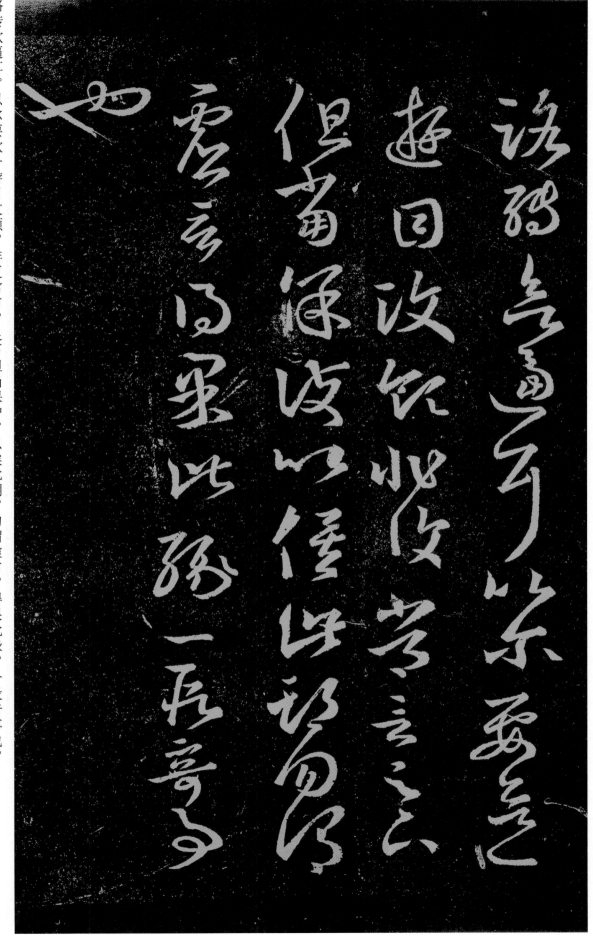

路转欲逼耳。以尔要欲一游目汶领。非复常言。足下但当保护。以俟此期。勿谓虚言。得果此缘。一段奇事也。

去夏得足下致邛竹杖。皆至。此士人多有尊老者。皆即分布。令知足下远惠之至。

省足下别疏。具彼土山川诸

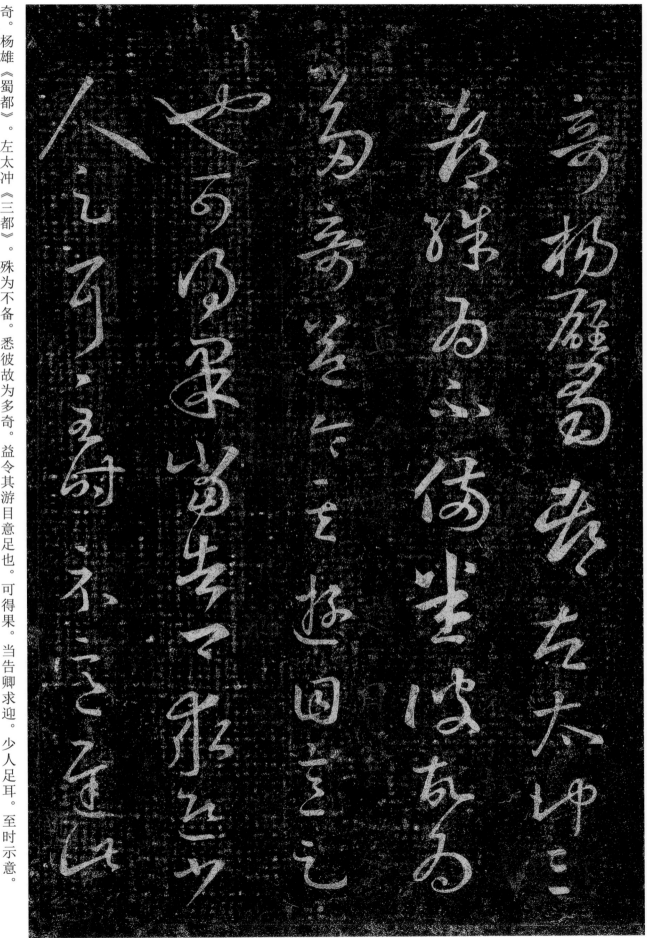

奇。杨雄《蜀都》。左太冲《三都》。殊为不备。悉彼故为多奇。益令其游目意足也。可得果。当告卿求迎。少人足耳。至时示意。

迟此

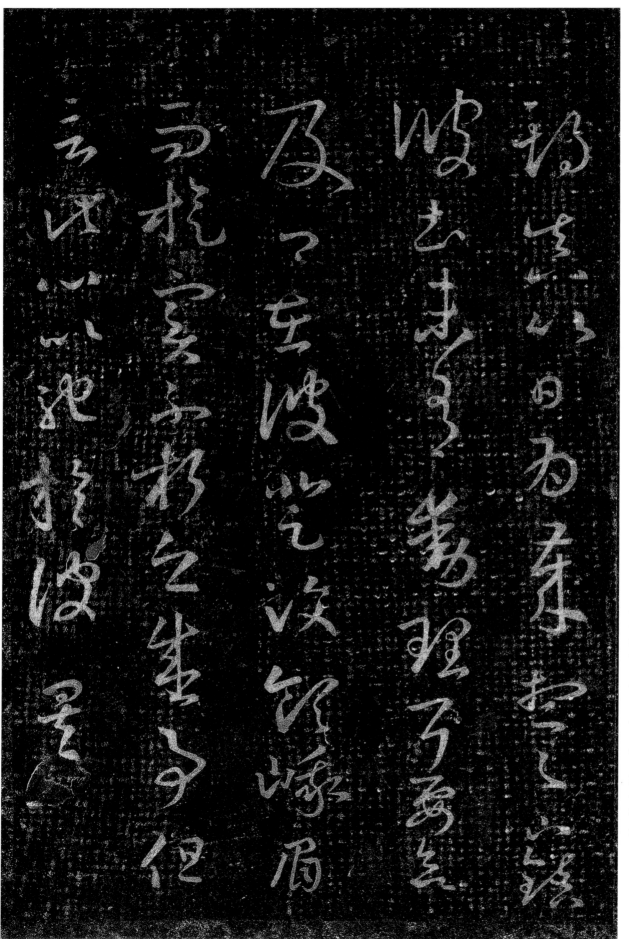

期。真以日为岁。想足下镇彼土。未有动理耳。要欲及卿在彼。登汶领峨眉而旋。实不朽之盛事。但言此。心以驰于彼矣。

彼盐井火井皆有不。足下目见不。为欲广异闻。具示。
省别具。足下小大问为慰。多分张。念足下悬情。武昌诸子亦多远宦。足下兼怀。

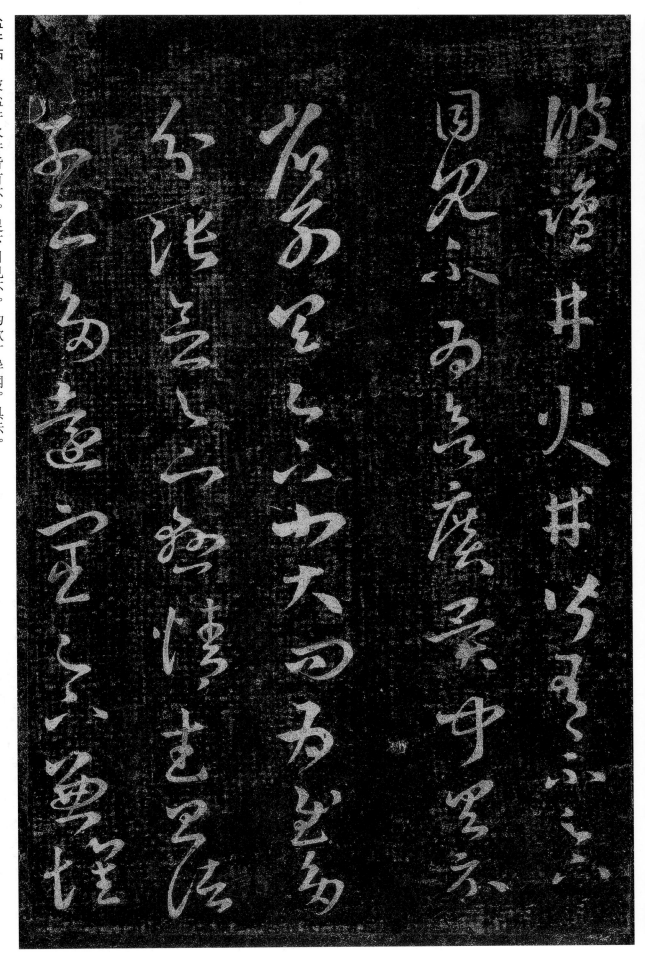

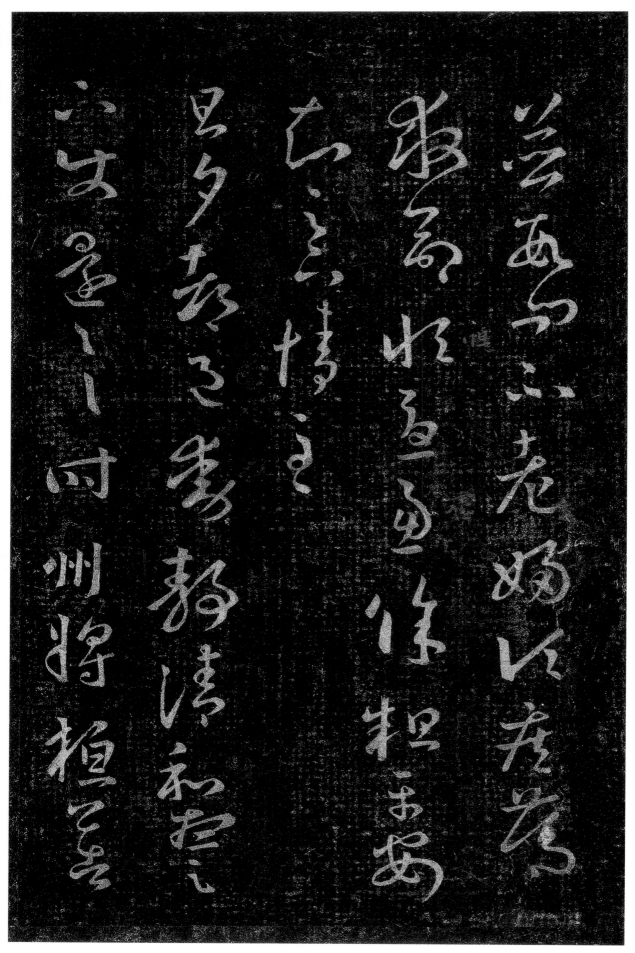

书法作品（草书）

慰。情企足下。数使命也。谢无奕外任。数书问。无他。仁祖日往。言寻悲酸。如何可言。

严君平帖 严君平。司马相如。杨子云。皆有后不。情企足下。

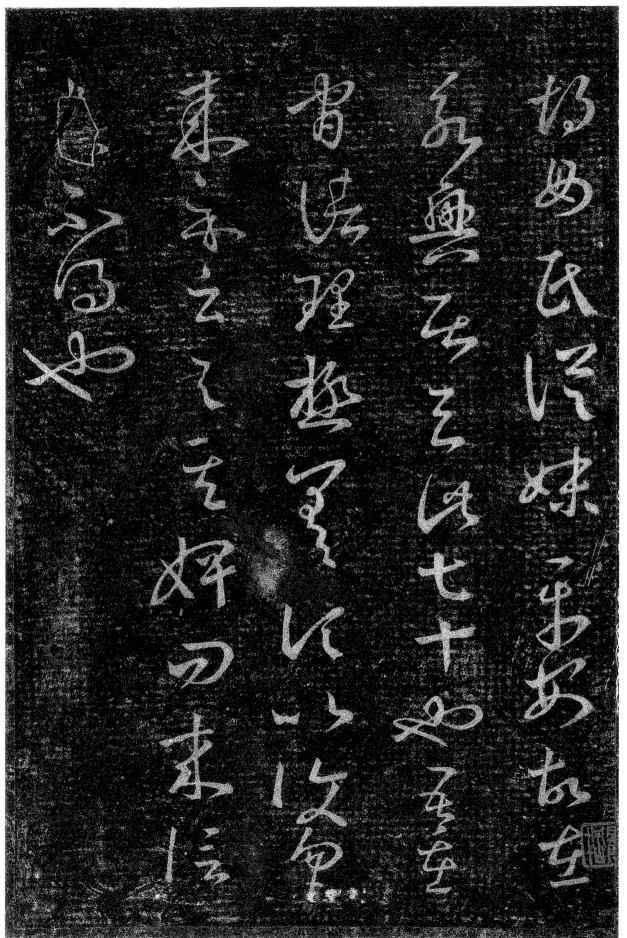

胡母氏从妹平安。故在永兴居。去此七十也。吾在官诸理极差。顷以复。匆匆。来示云与其婢问。来信□不得也。

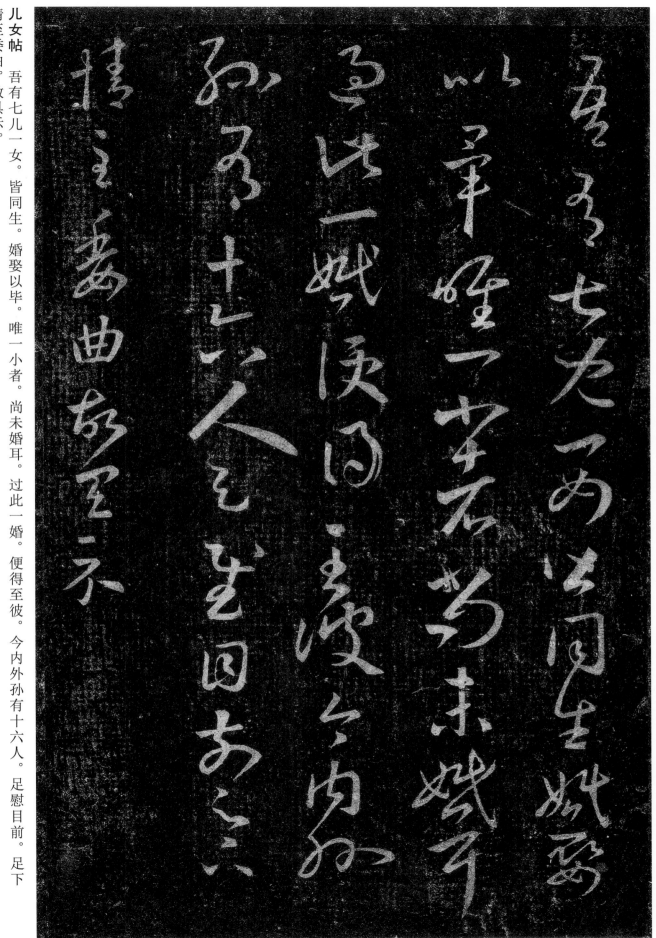

儿女帖　吾有七儿一女。皆同生。婚娶以毕。唯一小者。尚未婚耳。过此一婚。便得至彼。今内外孙有十六人。足慰目前。足下情至委曲。故具示。

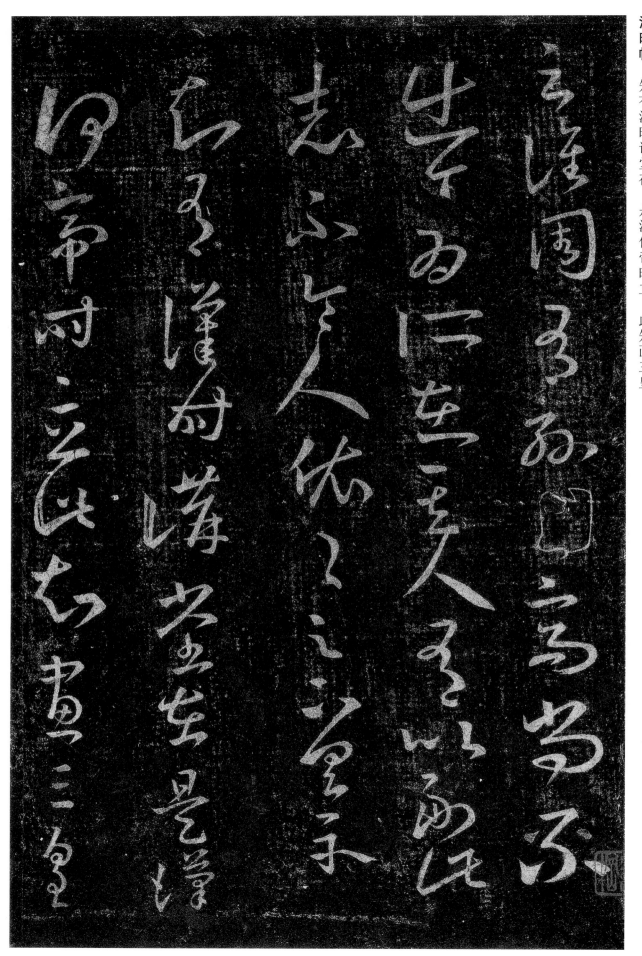

谯周帖

汉时帖

云谯周有孙□。高尚不出。今为所在。其人有以副此志不。令人依依。足下具示。

知有汉时讲堂在。是汉何帝时立。此知画三皇

28

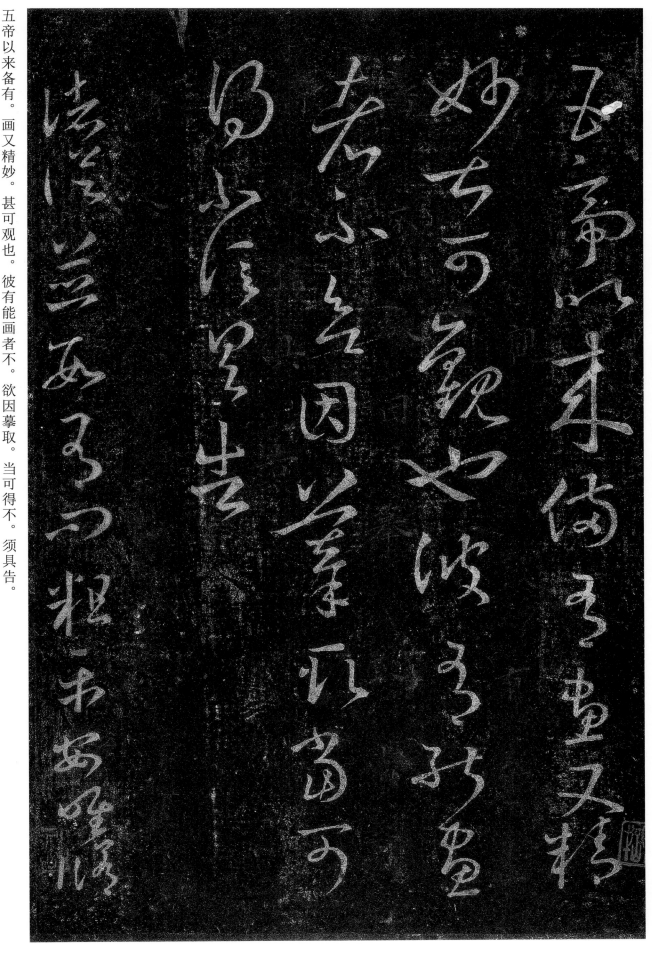

五帝以来备有。画又精妙。甚可观也。彼有能画者不。欲因摹取。当可得不。须具告。

诸从帖　诸从并数有问。粗平安。唯修

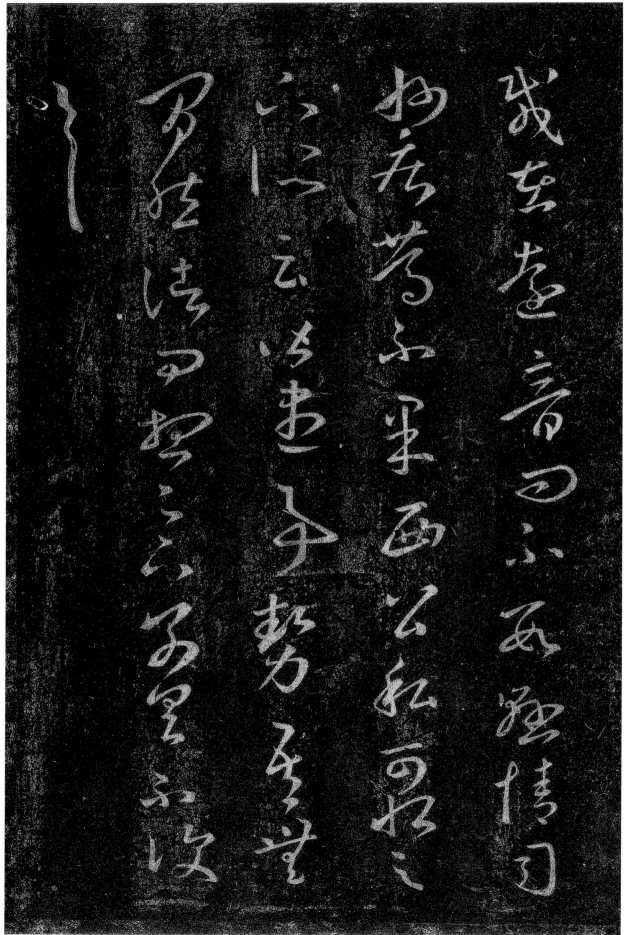

载在远。音问不数。悬情。司州疾笃。不果西。公私可恨。足下所云。皆尽事势。吾无间然。诸问想足下别具。不复具。

成都帖　往在都见诸葛显。曾具问蜀中事。云成都城池门屋楼观。皆是秦时司马错所修。令人远想慨然。为尔不信。具示为。欲广异闻。

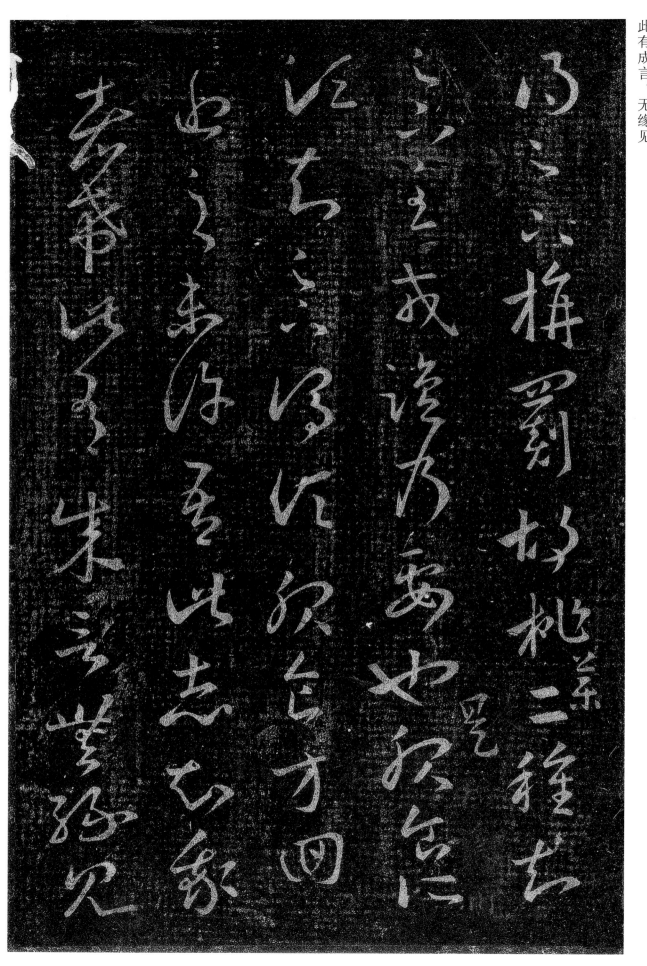

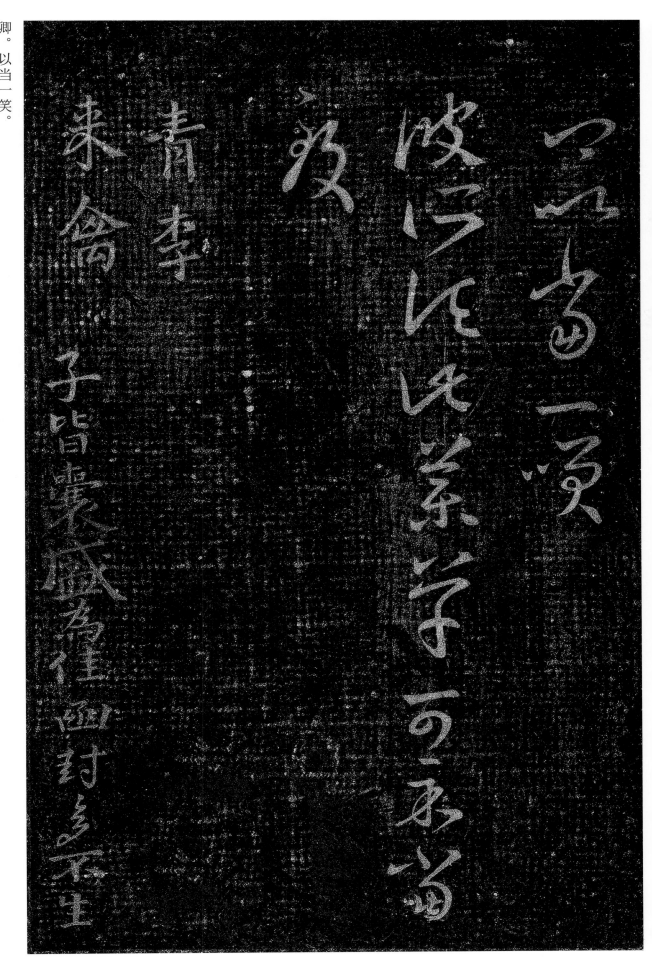

卿。以当一笑。

药草帖 彼所须此药草。可示。当致。

青李来禽帖 青李来禽。子皆囊盛为佳。函封多不生。

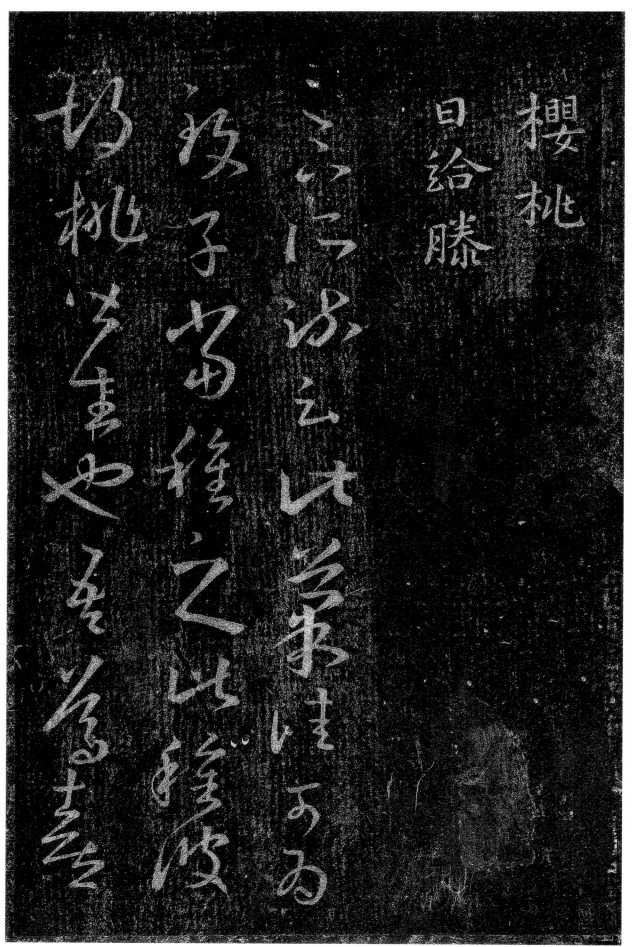

櫻桃

日给滕

櫻桃。日给滕。
胡桃帖 足下所疏云此果佳。可为致子。当种之。此种彼胡桃皆生也。吾笃喜

种果。今在田里。唯以此为事。故远及。足下致此子者。大惠也。

清晏帖 知彼清晏。岁丰。又所出有无乏。故是名处。

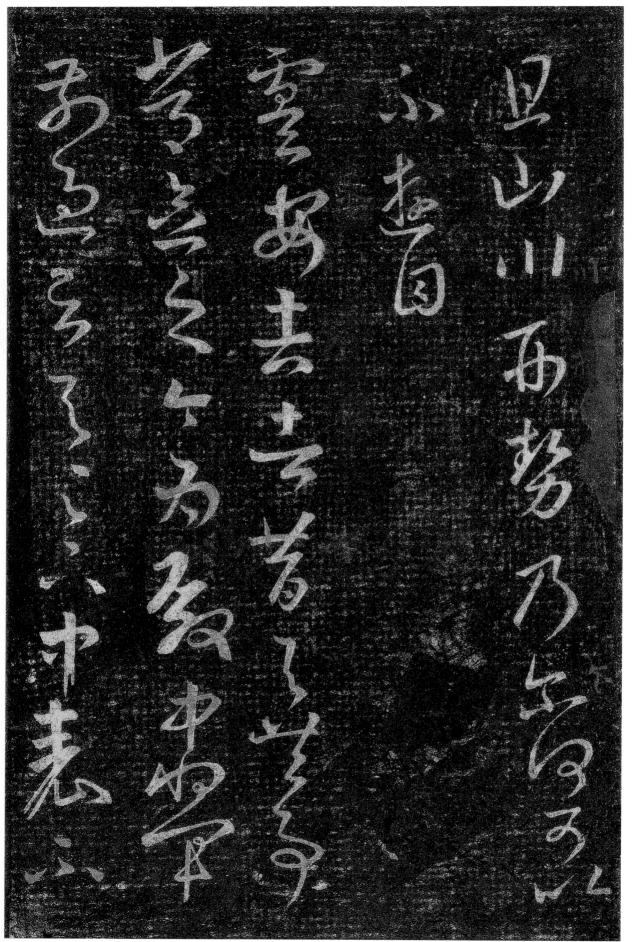

虞安吉帖

且山川形势乃尔。何可以不游目。虞安吉者。昔与共事。常念之。今为殿中将军。前过。云与足下中表。不

以年老。甚欲与足下为下寮。意其资可得小郡。足下可思致之耶。所念。故远及。

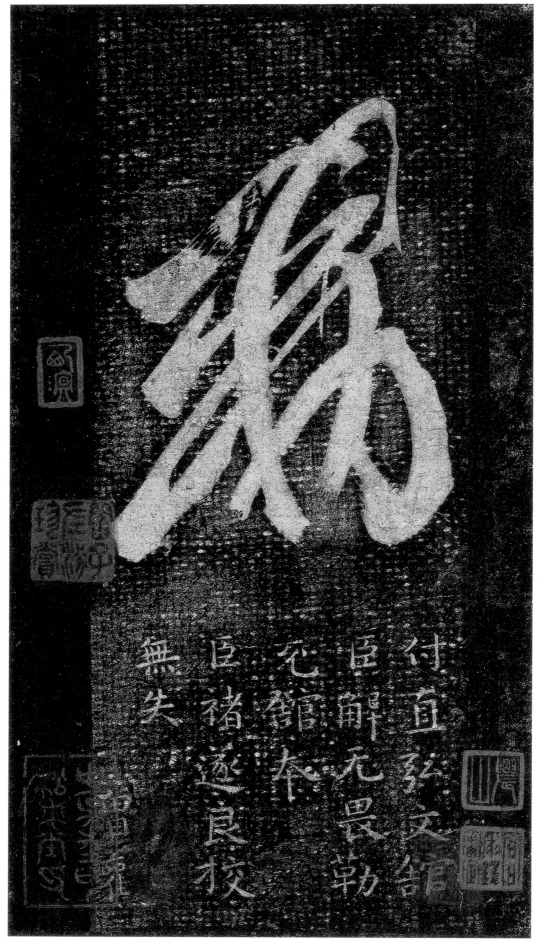

敕 付直弘文馆臣解无畏勒充馆本。臣褚遂良校无失。僧权。